高簼豐草書論稿

壬辰年夏鴻濤題

【卷三】

中央文献
出版社

子曰泰伯其可謂至德也已矣三以天下讓民無得而稱焉

書法泰伯篇　高德豐書

子曰：「泰伯，其可謂至德也已矣！三以天下讓，民無得而稱焉。」

卷三 一〇二　卷三 一〇一

子曰：「恭而无礼则劳，慎而无礼则葸，勇而无礼则乱，直而无礼则绞。君子笃于亲，则民兴于仁；故旧不遗，则民不偷。」

曾子有疾，召门弟子曰：「启予足！启予手！《诗》云：『战战兢兢，如临深渊，如履薄冰。』而今而后，吾知免夫！小子！」

高等行草書論語

曾子有疾，孟敬子问之。曾子言曰：『鸟之将死，其鸣也哀；人之将死，其言也善。君子所贵乎道者三：动容貌，斯远暴慢矣；正颜色，斯近信矣；出辞气，斯远鄙倍矣。笾豆之事，则有司存。』

曾子曰：『以能问于不能，以多问于寡；有若无，实若虚，犯而不校，昔者吾友尝从事于斯矣。』

曾子曰：『士不可以不弘毅，任重而道遠。仁以為己任，不亦重乎？死而后已，不亦遠乎？』

曾子曰：『可以托六尺之孤，可以寄百里之命，臨大節而不可奪也，君子人與？君子人也。』

子曰：『兴于《诗》，立于礼，成于乐。』

子曰：『民可使由之，不可使知之。』

子曰：「如有周公之才之美，使驕且吝，其餘不足觀也已。」

子曰：「好勇疾貧，亂也。人而不仁，疾之已甚，亂也。」

子曰三年學不至

於谷不易得也

論語泰伯篇...高篷書

子曰三年學不至於谷不易得也

論語泰伯篇...高篷書

子曰笃信好学守死善道危邦不入乱邦不居天下有道则见无道则隐邦有道贫且贱焉耻也邦无道富且贵焉耻也

子曰：「不在其位，不謀其政。」

子曰：「師摯之始，《關雎》之乱，洋洋乎盈耳哉！」

高節豐草書論語

子曰：「學如不及，猶恐失之。」

子曰：「狂而不直，侗而不愿，悾悾而不信，吾不知之矣。」

子曰：「大哉！堯之為君也！巍巍乎！唯天為大，唯堯則之。蕩蕩乎！民無能名焉。巍巍乎！其有成功也！煥乎！其有文章！」

子曰：「巍巍乎！舜、禹之有天下也，而不與焉。」

高饒豐草書論語

卷三 二三〇　卷三 二二九

舜有臣五人而天下治。武王曰：「予有乱臣十人。」孔子曰：「才难，不其然乎？唐、虞之际，于斯为盛。有妇人焉，九人而已。三分天下有其二，以服事殷。周之德，其可谓至德也已矣。」

子曰：「禹，吾无间然矣。菲饮食，而致孝乎鬼神；恶衣服，而致美乎黻冕；卑宫室，而尽力乎沟洫。禹，吾无间然矣。」

子罕伯第九

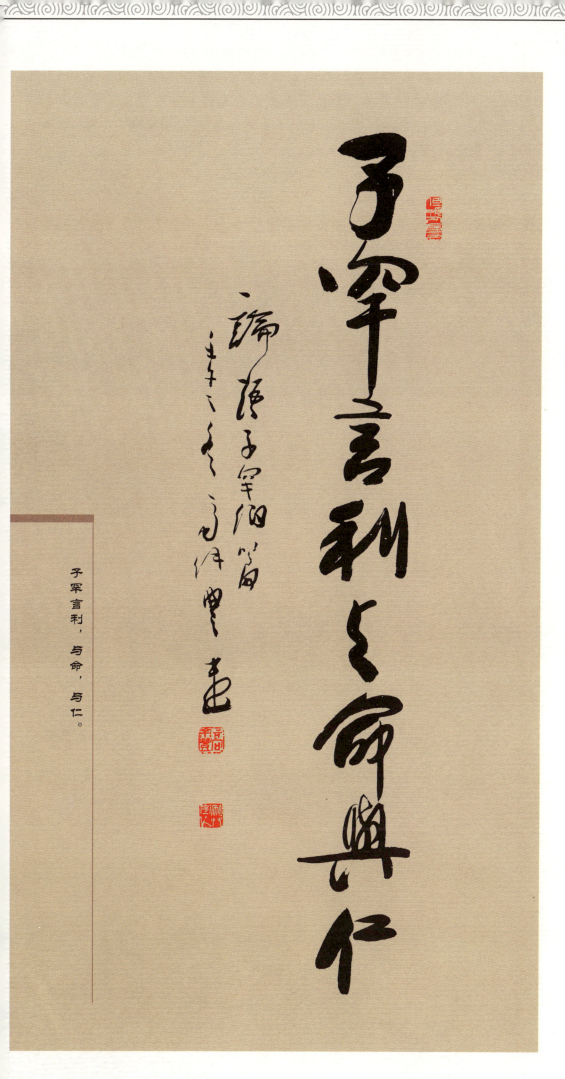

子罕言利与命与仁

子罕言利，与命，与仁。

达巷党人曰：『大哉孔子！博学而无所成名。』子闻之，谓门弟子曰：『吾何执？执御乎？执射乎？吾执御矣。』

子曰：『麻冕，礼也；今也纯，俭，吾从众。拜下，礼也；今拜乎上，泰也。虽违众，吾从下。』

子绝四

毋意 毋必 毋固 毋我

子绝四：毋意，毋必，毋固，毋我。

子畏于匡。曰：「文王既没，文不在兹乎？天之将丧斯文也，后死者不得与于斯文也；天之未丧斯文也，匡人其如予何？」

太宰問於子貢曰：『夫子聖者與？何其多能也？』子貢曰：『固天縱之將聖，又多能也。』子聞之，曰：『太宰知我乎！吾少也賤，故多能鄙事。君子多乎哉？不多也。』

牢曰：『子云：「吾不試，故藝。」』

子曰：『鳳鳥不至，河不出圖，吾已矣夫！』

子曰：『吾有知乎哉？无知也。有鄙夫問于我，空空如也。我叩其兩端而竭焉。』

子見齊衰者，冕衣裳者與瞽者，見之，雖少，必作；過之，必趨。

顏淵喟然歎曰：「仰之彌高，鑽之彌堅，瞻之在前，忽焉在後！夫子循循然善誘人，博我以文，約我以禮，欲罷不能。既竭吾才，如有所立卓爾。雖欲從之，末由也已！」

子疾病，子路使门人为臣。病间，曰：「久矣哉，由之行诈也！无臣而为有臣，吾谁欺？欺天乎？且予与其死于臣之手也，无宁死于二三子之手乎！且予纵不得大葬，予死于道路乎？」

子贡曰：「有美玉于斯，韫椟而藏诸，求善贾而沽诸？」子曰：「沽之哉！沽之哉！我待贾者也！」

子欲居九夷。或曰：「陋，如之何！」子曰：「君子居之，何陋之有？」

子曰：「吾自衛反魯，然后樂正，《雅》、《頌》各得其所。」

子曰：「出則事公卿，入則事父兄，喪事不敢不勉，不為酒困，何有于我哉！」

子在川上曰：「逝者如斯夫！不舍晝夜。」

子曰：「吾未見好德如好色者也。」

子曰：「譬如為山，未成一簣，止，吾止也！譬如平地，雖覆一簣，進，吾往也！」

子曰：「語之而不惰者，其回也與！」

子謂顏淵，曰：「惜乎，吾見其進也，未見其止也！」

子曰：「苗而不秀者有矣夫！秀而不實者有矣夫！」

子曰：「后生可畏，焉知来者之不如今也？四十、五十而无闻焉，斯亦不足畏也已！」

子曰：「主忠信，毋友不如己者，过则勿惮改。」

子曰：「法语之言，能无从乎？改之为贵。巽与之言，能无说乎？绎之为贵。说而不绎，从而不改，吾末如之何也已矣！」

子曰：「三军可夺帅也，匹夫不可夺志也。」

子曰：「衣敝缊袍，与衣狐貉者立，而不耻者，其由也与！『不忮不求，何用不臧？』」子路终身诵之。子曰：「是道也，何足以臧？」

子曰：「知者不惑，仁者不憂，勇者不懼。」

子曰：「歲寒，然后知松柏之后凋也。」

子曰之 學其可與
適之可與適道未可之
玄可之立未可與權

子曰：「可与共学，未可与适道；可与适道，未可与立；可与立，未可与权。」

唐棣之
半偏其反而此
不尔思室是远而子曰未
也夫何远之有

「唐棣之华，偏其反而，岂不尔思？室是远而。」子曰：「未之思也，夫何远之有？」

孔子於鄉黨恂恂如也似不能言者其在宗廟朝廷便便言唯謹爾

高馨璧草書論語

卷三

二五四

孔子于乡党，恂恂如也，似不能言者。其在宗庙、朝廷，便便言，唯谨尔。

朝,与下大夫言,侃侃如也;与上大夫言,訚訚如也。君在,踧踖如也,与与如也。

君召使摈,色勃如也,足躩如也。揖所与立,左右手。衣前后,襜如也。趋进,翼如也。宾退,必复命曰:"宾不顾矣。"

入公门，鞠躬如也，如不容。立不中门，行不履阈。过位，色勃如也，足躩如也，其言似不足者。摄齐升堂，鞠躬如也，屏气似不息者。出，降一等，逞颜色，怡怡如也。没阶，趋进，翼如也。复其位，踧踖如也。

执圭，鞠躬如也，如不胜。上如揖，下如授。勃如战色，足蹜蹜如有循。享礼，有容色。私觌，愉愉如也。

君子不以紺緅飾，紅紫不以為褻服。當暑，袗絺綌，必表而出之。緇衣羔裘，素衣麑裘，黃衣狐裘。褻裘長，短右袂。必有寢衣，長一身有半。狐貉之厚以居。去喪，無所不佩。非帷裳，必殺之。羔裘玄冠不以弔。吉月，必朝服而朝。

齊，必有明衣，布。
齊，必變食，居必遷坐。

食不厌精，脍不厌细。食饐而餲，鱼馁而肉败，不食。色恶，不食。臭恶，不食。失饪，不食。不时，不食。割不正，不食。不得其酱，不食。肉虽多，不使胜食气。唯酒无量，不及乱。沽酒市脯，不食。不撤姜食，不多食。

祭于公，不宿肉。祭肉不出三日。出三日，不食之矣。

雖疏食菜羹必祭必齊如也

雖疏食、菜羹、瓜祭，必齊如也。

食不語寢不言

食不語，寢不言。

高篠豐草書論稿

乡人饮酒，杖者出，斯出矣。

席不正，不坐。

卷三　卷三

二六六　二六五

乡人傩，朝服而立于阼阶。

问人于他邦，再拜而送之。

厩焚。子退朝，曰：『伤人乎？』不问马。

康子馈药，拜而受之。曰：『丘未达，不敢尝。』

疾，君视之，东首，加朝服，拖绅。

君赐食，必正席先尝之；君赐腥，必熟而荐之；君赐生，必畜之。侍食于君，君祭，先饭。

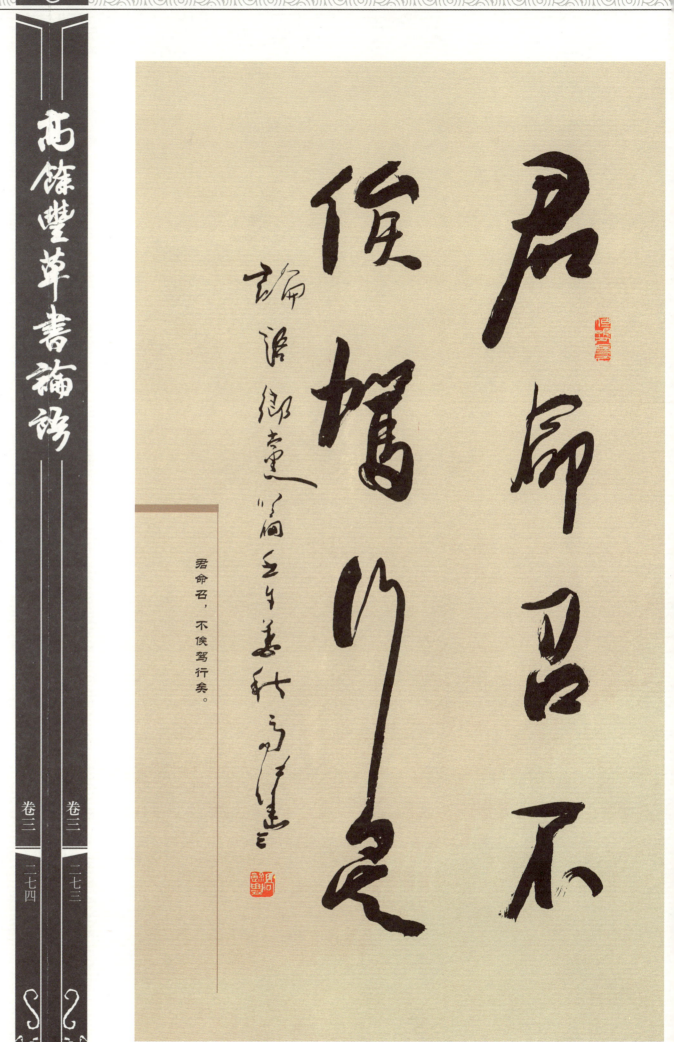

君命召，不俟駕行矣。

入太廟，每事問。

朋友之馈，虽车马，非祭肉，不拜。

朋友死，无所归。曰：「于我殡。」

見齊衰者雖狎必變見冕者聲音離䙝必以貌凶服者式之負版者有盛饌必變色而作迅雷風烈必變

寢不尸居不容

寝不尸，居不容。

见齐衰者，虽狎，必变。见冕者与瞽者，虽亵，必以貌。凶服者式之。式负版者。有盛馔，必变色而作。迅雷风烈，必变。

升车，必正立，执绥。车中不内顾，不疾言，不亲指。

色斯举矣，翔而后集。曰：『山梁雌雉，时哉！时哉！』子路共之，三嗅而作。

子曰：先进于礼乐，野人也；后进于礼乐，君子也。如用之，则吾从先进。

（草书正文）子曰：先进于礼乐，野人也；后进于礼乐，君子也。如用之，则吾从先进。　论语先进篇

高徐豐草書論語

卷三

二八二

子曰从我於陳蔡
者皆不及門也

論語先進篇壬午之秋高德丰書

子曰：「从我于陈、蔡者，皆不及门也。」

德行顔淵閔子騫冉伯牛
仲弓言語宰我子貢政事
冉有季路文學子游子夏

壬午之霸嚟高德丰秋草宗美頭

德行：颜渊，闵子骞，冉伯牛，仲弓；言语：宰我，子贡；政事：冉有，季路；文学：子游，子夏。

子曰回也非助我者
也於吾言無所不說

論語先進篇
辛卯仲春之句
高臨豐之書

子曰：「回也非助我者也！于吾言无所不说。」

子曰孝哉閔子騫人
不間於其父母昆弟之言

論語先進篇
辛卯季春之月
高臨豐於御書論語

子曰：「孝哉閔子騫！人不間于其父母昆弟之言。」

南容三复白圭，孔子以其兄之子妻之。

季康子问：「弟子孰为好学？」孔子对曰：「有颜回者好学，不幸短命死矣！今也则亡。」

顏淵死。子曰：「噫！天喪予！天喪予！」

顏淵死，顏路請子之車以為之椁。子曰：「才不才，亦各言其子也。鯉也死，有棺而無椁。吾不徒行以為之椁。以吾從大夫之後，不可徒行也。」

颜渊死，子哭之恸。从者曰人之为恸而谁为

颜渊死门人欲厚葬之子曰不可门人厚葬之子曰回也视予犹父也予不得视犹子也非我也夫二三子也

高○丰草书论语

卷三 二九二　卷三 二九一

颜渊死，子哭之恸。从者曰：「子恸矣。」曰：「有恸乎？非夫人之为恸而谁为！」

颜渊死，门人欲厚葬之。子曰：「不可。」门人厚葬之。子曰：「回也，视予犹父也，予不得视犹子也。非我也，夫二三子也。」

季路問事鬼神子曰
未能事人焉能事鬼
曰敢問死曰未知生焉
知死

論語先進篇
壬午涼月於北京高鴻書

季路問事鬼神。子曰:「未能事人,焉能事鬼?」曰:「敢問死。」曰:「未知生,焉知死?」

閔子侍側誾誾如也子路
行行如也冉有子貢
侃侃如也子樂若由也不得其
死然

論語先進篇
壬午澤月高鴻書

閔子侍側,誾誾如也;子路,行行如也;冉有、子貢,侃侃如也。子樂。「若由也,不得其死然。」

鲁人为长府。闵子骞曰：『仍旧贯，如之何？何必改作？』子曰：『夫人不言，言必有中。』

子曰：『由之瑟，奚为于丘之门？』门人不敬子路。子曰：『由也升堂矣，未入于室也。』

季氏富于周公，而求也为之聚敛而附益之。子曰：「非吾徒也，小子鸣鼓而攻之，可也！」

子贡问：「师与商也孰贤？」子曰：「师也过，商也不及。」曰：「然则师愈与？」子曰：「过犹不及。」

柴也愚，參也魯，師也辟，由也喭。

高岩書

子曰：回也其庶乎！屢空。賜不受命，而貨殖焉，億則屢中

先進篇 高岩書

柴也愚，參也魯，師也辟，由也喭。

子曰：「回也其庶乎！屢空。賜不受命，而貨殖焉，億則屢中。」

子張問善人之道。子曰：『不踐迹，亦不入於室。』

論語先進篇

子曰：『論篤是與，君子者乎？色莊者乎？』

論語先進篇

子畏于匡，颜渊后。子曰："吾以女为死矣。"曰："子在，回何敢死？"

子路问："闻斯行诸？"子曰："有父兄在，如之何其闻斯行之？"冉有问："闻斯行诸？"子曰："闻斯行之！"公西华曰："由也问'闻斯行诸'，子曰'有父兄在'；求也问'闻斯行诸'，子曰'闻斯行之'。赤也惑，敢问。"子曰："求也退，故进之；由也兼人，故退之。"

子路使子羔為費宰。子曰：「賊夫人之子。」

子路曰：「有民人焉，有社稷焉。何必讀書，然後為學？」子曰：

「是故惡夫佞者。」

季子然問：「仲由、冉求可謂大臣與？」子曰：「吾以子為異之問，曾由與求之問。所謂大臣者，以道事君，不可則止。今由與求也，可謂具臣矣。」曰：「然則從之者與？」子曰：「弒父與君，亦不從也。」

高等硬筆草書論稿

子路、曾皙、冉有、公西华侍坐。子曰：「以吾一日长乎尔，毋吾以也！居则曰：『不吾知也！』如或知尔，则何以哉？」子路率尔而对曰：「千乘之国，摄乎大国之间，加之以师旅，因之以饥馑，由也为之，比及三年，可使有勇，且知方也。」夫子哂之。「求，尔何如？」对曰：「方六七十，如五六十，求也为之，比及三年，可使足民。如其礼乐，以俟君子。」「赤，尔何如？」对曰：「非曰能之，愿学焉。宗庙之事，如会同，端章甫，愿为小相焉。」「点，尔何如？」鼓瑟希，铿尔，舍瑟而作，对曰：「异乎三子者之撰。」子曰：「何伤乎？亦各言其志也。」曰：「莫春者，春服既成，冠者五六人，童子六七人，浴乎沂，风乎舞雩，咏而归。」夫子喟然叹曰：「吾与点也！」三子者出，曾皙后。曾皙曰：「夫三子者之言何如？」子曰：「亦各言其志也已矣。」曰：「夫子何哂由也？」曰：「为国以礼，其言不让，是故哂之。」「唯求则非邦也与？」「安见方六七十如五六十而非邦也者？」「唯赤则非邦也与？」「宗庙会同，非诸侯而何？赤也为之小，孰能为之大？」